LIVRET

EXPLICATIF

DES

Ouvrages de Peinture, Sculpture, Dessin, Gravure, etc.

ADMIS A L'EXPOSITION

DE LA

SOCIÉTÉ DES AMIS DES ARTS

DE L'AIN

FONDÉE EN 1878

1882

Quatrième Année

Prix : **50 centimes**

BOURG

IMPRIMERIE EUGÈNE CHAMBAUD

1882

LIVRET

EXPLICATIF

DES

Ouvrages de Peinture, Sculpture, Dessin, Gravure, etc.

ADMIS A L'EXPOSITION

DE LA

SOCIÉTÉ DES AMIS DES ARTS

DE L'AIN

FONDÉE EN 1878

1882

Quatrième Année

Prix : 50 centimes

BOURG

IMPRIMERIE EUGÈNE CHAMBAUD

1882

AVIS

L'Exposition est ouverte tous les jours, savoir : le *Samedi 1er Avril* pour MM. les Actionnaires et les Artistes exposants, et, pour le Public, le *Dimanche 2 Avril* jusqu'au *Dimanche 16 inclus*.

Le droit d'entrée est de *cinquante centimes*.

MM. les Artistes exposants et les Membres titulaires ont droit à une carte d'entrée personnelle.

On devient Sociétaire en prenant une ou plusieurs actions de 20 fr. par an. Cette action est représentée par une série de 20 billets de loterie.

La Société ne fait par elle-même aucune acquisition. Elle met en loterie des bons qui donnent aux gagnants le droit de choisir un tableau dans la catégorie désignée par le bon.

L'Exposition est ouverte tous les jours, de 9 heures à 5 heures, excepté le dimanche, où elle ne ferme qu'à 6 heures.

S'adresser au Contrôle pour la vente des Tableaux.

SOCIÉTÉ DES AMIS DES ARTS
De l'Ain

PRÉSIDENTS D'HONNEUR

M. le Préfet de l'Ain.
M. le Maire de Bourg.

MEMBRES DE LA COMMISSION EXÉCUTIVE

MM. De Valence, *Président*.
De la Boulaye, *Vice-Président*.
Aynès, *Trésorier*.
Ch. Guillon, *Secrétaire*.
Chanove.
Fontaine.
Hudellet (Aimé).
Hudellet (Emile).
Jacquinot.
De Kilmaine.
Mazères.
Novo (Félix).
Tiersot (Louis).

LISTE DES SOUSCRIPTEURS
Au 27 Mars 1882

MM. Alliod, procureur de la République.
 Authier.
 Aynès (Maurice).

 Babad, notaire.
 Bailly fils.
 Ballieul.
 De la Bastie.
 Baudouin père.
 Baudouin, à Verjon.
 Baudouin (Gaspard).
 Baux (Jules).
 Belaysoud (Tony).
 Besançon.
 Blanc de Kirvan.
 Blondel, à Thoissey.
 Bon.
 De la Boulaye père.
 De la Boulaye (Albert).
 De la Boulaye (Gaston).

MM. Bourdin (Alfred).
Bouvier (Aimé).
Bouvier, docteur.
De Brétennières.
Brunard, à Thoissey.
Buffet.

Camyer.
Chabrouty.
Chaine (M^{me}).
Chambre, avoué.
Chanove, avocat.
Chanut père.
Chanut (Alfred).
De Charnacé.
Christophe.
De Corcelles.

Dallemagne.
Damour, à Lent.
De Dananche.
Debeney, notaire.
Ducret de Langes.

Favier (Alexandre).
Fiorone.

MM. Fontaine, trésorier général.
Fornet.

Garnier (Pierre).
Genevrière.
Germain, député de l'Ain.
Goussard.
Grandy.
Gruet-Masson.
Guillin.
Guillon père.
Guillon (Charles).

Hamon, à Lent.
Hémery.
Herbet, conseiller général.
Hudellet père.
Hudellet (Aimé).
Hudellet (Emile), docteur.
Hyvernat.

Jacquinot.
Janin.
Jolivet, commissaire-priseur.
Jouffret, ingénieur mécanicien.
Juin.

De Kilmaine.

MM. Laloge (M^me), à Meximieux.
Lamirand.
Lavocat, à Saint-Martin-du-Mont.
La Vernée (E. de).
Lemaistre, capitaine au 23e.
De Lichy de Lichy.
Lingénieur, à Pont-de-Vaux.
Loiseau (Léon).
Loiseau (Georges)

Marme (Théodore).
Martin (Charles).
Martin (Francisque).
Martin-Petit (Eugène).
Mazères (M^me).
Mazères.
Méritan.
Meunier.
Michon, avoué.
Milliat (Joseph).
Milliat (Victor).
Morgon (Paul).
Mottet.
Mounereau.
Moureaux.
Moyret.

Nicollet, à Pont-d'Ain.

MM. Nodet, docteur.
Novo (Edouard).
Novo (Félix).

O'Brien (Charles).

Page.
Perraud.
Perret, chef de gare.
Perrin.
Philibert.
Pic (René).
Poncet (Mme), à Mâcon.
Protat.

De Quérézieux.

Ravier (Louis).
Renard, à Bourbonne-les-Bains.
Renaud (Ernest).
De Richebourg, avocat.
Rive (Francisque), à Lyon.
Robin, à Pont-de-Vaux.
Rochet, architecte.
Rochet-Baudouin.
Ronget.
Royer.

MM. Salle.
Son, banquier.
Stehelin, préfet de l'Ain.

Taconnet, à Thoissey.
Teyssonnière (Marc de la).
Textor.
Tiersot, député de l'Ain.
Tiersot (Louis).
Tondut, député de l'Ain.
Triquet.

Urner.

De Valence (Alfred).
De Valence (Ernest).
Vaulpré, à Hauteville.
Verne fils.
Vidal.
Villard.

EXPOSITION DES AMIS DES ARTS DE L'AIN

QUATRIÈME ANNÉE

1882

CATALOGUE

ADAM (Emile-Louis), né à Paris, élève de MM. Picot et Cabanel; boulevard de Courcelles, 75, Paris.

1. Dans l'antichambre (aquarelle).

ALLEMAND (Gustave), né à Lyon, élève de son père et de MM. Cabanel et Harpignies ; 4, quai de la Charité, Lyon.

2. La route de Bourgoin à Crémieux avant le chemin de fer.

ANCILLOTTI (Torello), né à Florence ; rue des Charrettes, 10, Rouen.

3. Fleurs des champs.

ANDRÉ du HAMEL (Mme), née à Mâcon ; au château de Sennecé-lès-Mâcon.

4. Portrait de Mlle M. T. A.
5. Etude de pavots.
6. Etude de rhododendrons.

ANTHONISSEN (Louis-Joseph), né à Anvers (Belgique), élève de M. Lehmann ; rue d'Abbeville, n° 3, Paris.

7. Intérieur d'une étable flamande.
8. Effet de neige.
9. L'ivrogne, scène flamande.

APVRIL (Edouard d'), né à Grenoble, élève de M. Cottavoz ; 2, place de l'Etoile, Grenoble.

0. Un feu dans la montagne.
1. Le pantin.

ARBAUD (Mlle Angélina), née à Nevers, élève de Mme Poncet ; à Mâcon.

2. Sommeil de l'Amour (faïence grand feu).

ARLIN (Joanny), né à Lyon ; 35, rue Montchat, Lyon.

3. Soleil couchant par un temps orageux.
4. Le givre.

ARNAUDI (Victor), né à Paris ; 16, avenue Trudaine, Paris.

5. Les hêtres.
6. La ferme.

AROZA (Mlle Marguerite), née à Paris, élève de MM. A. Gautier et Barriaz ; rue Prony, 5, Paris.

7. Le chemin creux.
8. Allée de bois.

ARUS (Joseph-Raoul), né à Nîmes, élève de l'Ecole des Beaux-Arts de Marseille ; avenue de Villiers, Paris.

9. Combat d'artillerie.

AUGER (Mlle Aline), née à Paris, élève de Mme de Cool ; 25, rue de l'Université, Paris.

0. La leçon de musette (porcelaine, d'après Bouguereau).

BAIL (Franck), né à Paris, élève de son père; rue Fontaine, 19 bis, Paris.

21. Intérieur de cuisine.

BAIL (Jean-Antoine), né à Chasselay (Rhône); à Bois-le-Roi (Seine-et-Marne).

22. Une cuisine d'auberge.

BAIL (Joseph), né à Limonest (Rhône), élève de son père; rue Fontaine, 19 bis, Paris.

23. Bibelots.

BARBIER (M^{lle} Julie), née à Lyon, élève de M. Guichard; chemin de Francheville, 122, Lyon.

24. Petit pont à Fontaine-Saint-Martin, près Lyon.
25. L'Ile-Barhe, près Lyon.

BARILLOT (Léon), né à Montigny-lès-Metz (Lorraine), élève de MM. Cathelineau et Bonnat, 3^e méd. Paris, 1880; 16, rue de La Tour-d'Auvergne, Paris.

26. L'étang de Varax, à Saint-Paul (Ain).
27. Le départ pour le marché de Bourg.

BARRIOT (Claudius), né à Lyon, élève de l'Ecole des Beaux-Arts, de Lyon; quai de la Pêcherie, 11, Lyon.

28. Tête d'étude.

BAUDOUIN (Gaspard), né à Coligny, élève de Gleyre et de l'Ecole des Beaux-Arts de Lyon; rue Lalande, 18, Bourg.

29. Portrait de M^{me} X.
30. Tableau de genre.

AVOUX (Nestor), né à Lac-en-Villers (Doubs), élève de Picot, rue Charles-Nodier, 21, Besançon.

. Une cuisine franc-comtoise.

EKE (Camille), né à Dunkerque, élève M. Desmit ; rue Emery, 21, Dunkerque.

. Un déjeuner.

ELLANGÉ (Eugène), né à Rouen, élève de Picot et d'Hippolyte Bellangé, 57, rue de Douai, Paris.

. Le repos. (Environs de Pierrefonds.)
. Episode de Montebello. (Les chevau-légers piémontais défendent le corps de leur colonel, mortellement blessé dans la lutte.)
. Un clairon de zouaves de l'ex-garde (aquarelle).

ÉLAIR (Fernand de), né à Lyon, élève de M. Chatigny : rue du Plat, 3, Lyon.

. Tête d'étude.

ÉNASSIT (Louis-Emile), né à Londres, élève de M. Picot ; rue Lepic, 60, Paris.

. Cuirassiers.
. Une reconnaissance, la nuit.

ENOIST (Léon), né à Paris, élève de M. Pégot-Bernard ; 13, rue Erlanger, Paris-Auteuil.

. Les derniers adieux.
. Italienne jouant de la mandoline.

ERTON (Paul-Emile), né à Chartrettes (Seine-et-Marne), élève de MM. Allongé, Delaunay et Puvis de Chavannes ; 77, rue de Miroménil, Paris.

. Bords de la Seine, environs de Melun.
. Berge fleurie au bord de la Seine.

BIDAULD (Henri), né à Sainte-Colombe-les-Bois (Nièvre) ; à Rossillon (Ain).

43. Moines de la Chartreuse de Portes, en promenade.
44. Paysage.

BINET (Victor), né à Rouen, élève de Troyon, médaille 3e classe, Paris, 1881; 16, avenue Trudaine, Paris.

45. Vaches au pâturage.
46. Chevaux en liberté.

BIRONNEAU (Mlle Marie), née à Paris ; 62, rue du Faubourg-Poissonnière, Paris.

47. Etude d'après Boucher (faïence).

BIVA (Paul), né à Paris, élève de son père ; 128, faubourg Poissonnière, Paris.

48. Roses.

BOCION (François), né à Lausanne (Suisse), élève de Gleyre ; à Ouchy-Lausanne.

49. Vieux pont à Rapallo.
50. Clarens, lac Léman.

BONNEMAISON (Georges), né à Toulouse (Haute-Garonne ; 21, rue Labruyère, Paris.

51. Une vieille cour aux environs de Paris.
52. Barque de pêche à la marée basse.

BONVALLET-BARILLOT (Mme Léonie), née à Montigny-lès-Metz (Lorraine), élève de M. Barillot, son frère; 14, avenue de la République, Paris.

53. Roses.

BOUCHÉ (Louis-Alexandre), né à Lusancy (Seine-et-Marne), élève de MM. Corot et Remy ; 9, rue du Val-de-Grâce, Paris.

54. Paysage.
55. Paysage.

BOUDOT (Léon), né à Besançon, élève de Français, mention honorable, Paris, 1880 ; rue Battant, 64, Besançon.
56. La moisson.
57. Lever de lune.

BOUISSON (Émile), né à Toulon (Var), élève de Loubon ; 17, boulevard Gazzino, Marseille.
58. Le pont.
59. Vaches à l'étang.

BRODET (Mlle Lucienne), née à Lyon, élève de Mlle Alliod et de M. Médard ; quai de l'Hôpital, 22, Lyon.
60. Chrysanthèmes variés.

CABUCHET (Emilien), né à Bourg, élève de M. Simart, hors concours ; 3 *ter*, rue Saint-Simon, Paris.
61. Sainte Marthe [buste] (bronze, or et argent).

CALVÈS (Georges), né à Paris ; 16, avenue Trudaine, Paris.
62. Au bois.
63. Les dindons.

CATTON (Mlle Hélène), née à Mâcon, élève de Mme Poncet ; à Mâcon.
64. Lilas (faïence grand feu).

GAUCHOIS (Eugène-Henri), né à Rouen, élève de M. Duboc ; à Bruxelles.
65. Nature morte.

CAZIN (Jean-Charles), né à Samès (Pas-de-Calais), élève de M. Lecoq, hors concours ; rue du Luxembourg, Paris.
66. Marine.
67. Marine.

CHANUT (Alfred), né à Bourg, élève de Bonnat; faubourg du Jura, Bourg.

68. Intérieur de salon.

CHARNAY (Armand), né à Charlieu (Loire), élève de MM. Pils et Feyen-Perrin, hors concours; à Marlotte (Seine-et-Oise).

69. Rentrée des Bateaux de pêche à Yport.

CHAUVIER DE LÉON (Georges-Ernest), né à Paris, élève de Loubon; rue Saint-Jacques, 39, Marseille.

70. Sous bois au bord de l'Hureanne (environs de Marseille).
71. Sur la plage, à Cannes, au fond de l'île Ste-Marguerite.

CHEVALIER (Mlle Claire), née à Paris, élève de Mme de Cool; 47, rue Bonaparte, Paris.

72. Madame Roland (faïence d'après David d'Angers).
73. Email (d'après Fortuny).

CHOISNARD (Jean-Félix-Clément), né à Valence (Drôme), élève de son père; 57, rue de Madame, Paris.

74. La cambuse de la mère Bodin.

CLAIR (Mlle Marthe), née à Marseille, élève de M. Chauvier de Léon; rue Saint-Jacques, Marseille.

75. Pêche pour le chat.

CLAUDE (Eugène), né à Toulouse; à Asnières.

76. Pêches.
77. Pêches.

COIGNARD (Eugène), née à Bruxelles; 54, rue Lepic, Paris.

78. Pâturage.

COLETTE (M^me Jenny), née à Strasbourg; 57, rue de l'Hôtel-de-Ville, Lyon.

79. Nature morte.

COMBET (Gabriel), né à Salignac (Dordogne), élève de Baudit; à Lalinde (Dordogne).

80. Des saules.
81. Un moulin à Lalinde.
82. Intérieur de basse-cour en Limousin.

COURTIN (M^lle Caroline), née à Paris, élève de M. Defaux; 16, avenue Trudaine, Paris.

83. Un vieux lavoir.
84. Le printemps.

DALLEMAGNE (Léon), né à Belley, élève de M. Français; à Bourg.

85. Bords de la Chalaronne.
86. Etude, près de Thoissey.

DAMERON (Charles-Emile), né à Paris, élève de M. Pelouse, hors concours; 16, avenue Trudaine, Paris.

87. Retour du marché.
88. Le vieux berger.
89. Vache au bord d'un puits.

DAMOYE (Pierre-Emmanuel), né à Paris, élève de MM. Corot, Daubigny et Bonnat, 3e médaille, Paris, 1880; 37, rue Fontaine-Saint-Georges, Paris.

90. Dans la vallée du Jubiland. (Cherbourg.)
91. Dans la vallée du Jubiland. (Cherbourg.)

DAMPT (Jean-Auguste), né à Vernassy (Côte-d'Or), élève de MM. Jouffroy et Dubois, médaille 2ᵉ classe, Paris, 1879, 1ʳᵉ classe, 1880, hors concours ; boulevard de Vaugirard, Paris.

92. La Bourgogne (terre cuite).

DANANCHE (Xavier de), né à Saint-Amour (Jura), à Saint-Sulpice-Condal (Saône-et-Loire).

93. Fleurs.
94. Fruits.

DARCHE (Joseph), né à Lyon ; 11, place Croix-Paquet, Lyon.

95. Nature morte.
96. Bords du Garon.

DARDOIZE (Mlle Berthe), née à Paris, élève de son père ; 67, rue des Saints-Pères, Paris.

97. Paysage.

DEFAUX (Alexandre), né à Bercy, médaille 3ᵉ classe, 1874 ; 2ᵉ classe, 1877, chevalier de la Légion d'honneur ; 16, avenue Trudaine, Paris.

98. Moutons sous les saules.
99. Au bord de l'eau.

DELORIÈRE (Mme Marie), née à Paris ; à Oullins (Rhône).

100. Lavoir sur l'Yzeron, à Oullins (Rhône).

DÉNEUX (Gabriel), né à Paris, élève de M. Gérôme ; 16, avenue Trudaine, Paris.

101. La sérénade.
102. La Seine.
103. Nieuvédam (aquarelle).
104. Argenteuil (aquarelle).

DEROCHE (Victor), né à Lyon; 42, rue de Berry, Paris.

105. Chasseur en forêt.

DESBOUTIN (Marcellin), né à Cérilly (Allier); à Nice.

106. Enfants à l'école.
107. La lecture.

DESCHAMP (Louis), né à Montélimart (Drôme), élève de M. Cabanel; hors concours; 37, avenue Montaigne, Paris.

108. Vincent blessé.

DESVIGNES (M^{lle} Fanny), née à Chazou (Saône-et-Loire), élève de M^{me} Poncet; à Mâcon.

109. Eventail (gouache).

DEYROLLE (Théophile-Louis), né à Paris, élève de MM. Bouguereau et Cabanel; 23, rue de la Monnaie, Paris.

110. Une ferme en Normandie.

DOLLET (Auguste), né à Nîmes; 26, rue Colbert, Nîmes.

111. Fruits.
112. Cruche et panier de pommes.
113. Au bord du Vistre, environs de Nîmes (aquarelle).

DOMPSURE (Gabriel de), né à Bourg; à Domsure-lès-Coligny (Ain).

114. Les pêcheuses du Loiret. (Nadaud.)
115. Un soir de décembre sur les bords du Solnan (aquarelle).

EDELFET (Albert), né à Helsingfors (Finlande), élève de M. Gérôme; avenue de Villiers, 147, Paris.

116. Soldat moyen-âge.

ÉPOUVILLE (M^me Mélina d'), née à Versailles; 8, rue Hoche, à Versailles.

117. Nature morte (pastel).
118. Martin-pêcheur (faïence).

FAURE (Joseph), né à Lyon; 45, avenue de Noailles, Lyon.

119. Légumes.

FEURGARD (M^lle Julie), née à Paris, élève de MM. Gérôme, Bonnat et Paul Delance; à Sannois (Seine-et-Oise).

120. A la fenêtre.

FIMMERS (Henry), né à Anvers (Belgique); rue du Vieux-Marché-au-Blé, 7, Anvers.

121. Une carrière musicale brisée.
122. Une petite avarie.

FORSBERG (Nils), né à Gothembourg (Suède), élève de M. Bonnat; 12, rue Cauchois, Paris.

123. Pêches.

GALLAND (M^lle Marie), née à Mâcon, élève de M^me Poncet; à Mâcon.

124. Roses (faïence grand feu).
125. Fleurs de ronces (faïence grand feu).

GALLOIS (M^lle Jeanne), née à Reims; 2, rue de Marceau, à Maisons-Alfort (Seine).

126. Les petites maraudeuses (faïence d'après Bouguereau).

GARDANNE (Auguste), né à Ancône (Italie), élève de M. Yvon; 9, rue Poccart, à Levallois-Perret (Seine).

127. Sapeur d'infanterie.
128. Tambour.

GEORGES (Jean-Louis), né à Liergues (Rhône), élève de l'Ecole des Beaux-Arts de Lyon ; 67, rue Boileau, Lyon.

129. Une cuisinière.

GIRARD (Saint-Jean), né à Lyon, élève de M. Scohy; 19, rue Cuvier, Lyon.

130. Pourpoint et armes Louis XIII.

GŒNEUTTE (Norbert), né à Paris, élève de M. Pils; 3, rue Houdon, Paris.

131. Tête de femme (pastel).
132. Buveur.

GOUBOT (Claude), né à Paris, élève de M. Laynaud, 27, rue Turgot, Paris.

133. Le déjeuner.

GRIMELUND (Joannès-Martin), né à Christiania, élève de M. Gude; 8, rue Coustou, Paris.

134. Marine.

GUICHARD (Alphonse), né à Saint-Claude (Jura); 8, avenue de la Gare, Bourg.

135. Portrait de M. B...

GUILLOT (Louis), né à Chambéry, élève de M. Molin; rue Vieille-Monnaie, à Chambéry.

136. Intérieur du village des Marches, près Chapareillan (Isère) [fusain].
137. Sur le chemin de Bassens, près Chambéry (fusain).
138. Cascade de Jacob, près Chambéry (fusain).

HADENGUE (Louis-Michel), né à Paris, élève de M. Bonnat; 9, rue Bochard de Saron, Paris.

139. Jean Valjean. (Les Misérables de V. Hugo.)
140. Côte des Basques. Biarritz (Basses-Pyrénnées).

HAREUX (Ernest), né à Paris, élève de MM. Pelouse et Levasseur, 3ᵉ médaille, Paris, 1880; 16, avenue Trudaine, Paris.

141. Citrons de Nice.
142. La fête.
143. Le déjeuner.
144. La grenade.

HAYON (Léon), né à Paris, élève de MM. Benouville, Picot et Pils; 38, avenue de Wagram, Paris.

145. Plumeuse de volailles.

HENRY (Mᵐᵉ Blanche), née à Ribécourt (Oise), élève de Mᵐᵉ de Cool; rue Lekain, Paris.

146. La charité (porcelaine d'après Bouguereau).

HOTRINAL (Mˡˡᵉ Louise), née à Mâcon, élève de Mᵐᵉ Poncet; à Mâcon.

147. L'été (faïence grand feu).

HOUDARD (Charles), né à Neuilly-sur-Seine, élève de MM. Prignot et Homon; 9, rue Volney, Paris.

148. Chatou (aquarelle).
149. Chatou (aquarelle).

HUVEY (Joseph), né à Chassang (Isère), élève de l'Ecole des Beaux-Arts, de Lyon; 12, rue Bodin, Lyon.

150. Sous bois.
151. Passerelle de Cervérieux (Ain).

HUYSMANS (Jean-Baptiste), né à Anvers (Belgique), élève de Wappers; 6, rue d'Offémont, Paris.

152. Rêverie.

NGHUEM (Arthur-Jean d'), né à Béthune (Pas-de-Calais), élève de Walker et de Courbet; à Saint-Martin-de-Seignaux (Landes).

153. Retour de chasse.
154. Nature morte.

ISABEY (Louis Gabriel-Eugène), né à Paris, médaille 1re classe, Paris, 1855, hors concours; avenue Frochot, Paris.

155. Marine.

ISENBART (Emile), né à Besançon, élève de M. Fanart; 11, rue Morand, Besançon.

156. Lavoir, près de Salins (Jura).
157. Vieilles maisons, à Salins.
158. Plage, à Argenton (Finistère).

IWILL (Marie-Joseph), né à Paris, élève de MM. Kuwasseg et Lansyer; 11, quai Voltaire, Paris.

159. Un chemin sous bois.

JACOMIN (Marie-Ferdinand), né à Paris; 3, rue de Fourqueux, Saint-Germain-en-Laye.

160. Chaumière à Gambaizeul. (Forêt de Rambouillet.)

JACQUET (Edmond), né à Guichen (Ille-et-Vilaine), élève de M. Charpentier; à Legé (Loire-Inférieure).

161. Après la pêche.
162. Nature morte.

JACQUIN (Georges-Arthur), né à la Ferté-Champenoise, élève de M. Foulongue; 6, rue Furstemberg, Paris.

163. Un philosophe.
164. Près d'Issy.

JEANNIOT (Pierre-Georges), né à Dijon, élève de son père ; 10, place Carrière, à Neufchâteau (Vosges).
165. Portrait de Mʳ X...

JOURDAN (Théodore), né à Salon (Bouches-du-Rhône), élève de Loubon ; 16, avenue Trudaine, Paris.
166. La bergerie.

JUSTIN (Marie-Jules), né à Paris ; 16, avenue Trudaine, Paris.
167. Descente difficile.
168. Les foins.

KUISTER (Mˡˡᵉ Emilie), née à Lyon, élève de Mˡˡᵉ Alliod et de M. Médard ; 14, rue Désirée, Lyon.
169. Fleurs (gouache).

LA BOULAYE (Paul de), né à Bourg, élève de Bonnat, médaille 3ᵉ classe, Paris, 1879 ; 69, rue de Douai, Paris.
170. Une sortie d'église en Bresse.
171. La lecture interrompue.

LALANDE (Mˡˡᵉ Louise), née au Mans, élève de M. Melin ; 17, boulevard Suchet, Paris.
172. Chiens de chase dans une écurie de ferme.
173. Tête de petit bull-dog.

LALOGE (Mᵐᵉ Fanny), née à Meximieux ; à Meximieux.
174. Effet de neige.
175. Branche de roses.

LANDRÉE (M^{lle} Louise-Amélie), née à Paris, élève de MM. Chaplin et Barrias; 233, rue du Faubourg-Saint-Honoré, Paris.

176. Tête de fantaisie.

LANFANT de METZ, né à Metz; 16, avenue Trudaine, Paris.

177. La dispute.
178. Le pioupiou.

LARCHER (Emile-André), né à Paris, élève de MM. Bouguereau et Robert-Fleury; 20, rue de la Banque, Paris.

179. Nature morte.
180. Tableau de genre.

LARONZE (Jean-Louis), né à Gennelard (Saône-et-Loire), élève de MM. Dardoize, Bouguereau et Tonny-Robert Fleury; 30, rue Racine, Paris.

181. Une vieille porte à Athys.
182. La Seine au Bas-Meudon.

LA VILLETTE (M^{me} Elodie), née à Strasbourg, élève de M. Corroller, médaille 3^e classe, Paris, 1875; 45, avenue de Châtillon, Paris-Montrouge.

183. Effet de soleil à la Perrière, près Lorient.
184. Chemin de Honfleur à Villeverville (Normandie).

LAYNAUD (Ernest), né à Paris, 67; rue Rochechouart, Paris.

185. Vue du Tréport, prise de Mers (Seine-Inférieure).

LAŸS (Jean-Pierre), né à Saint-Barthélemy-Lestra (Loire), élève de Saint-Jean; rue Sainte-Hélène, 29, Lyon.

186. Roses à cent feuilles.
187. Corbeilles de pêches et prunes.

LEBOURG (Lucien-Jules), né à Paris, élève de M. Vidal; 16, avenue Trudaine, Paris.

188. Alger.

LECLAIRE (Victor), né à Paris, élève de M. L. Leclaire; 35, rue Capron, Paris.

189. Fleurs.

LEREDDE (Octave), né à Paris, élève de M. Cabanel; 12, rue Ganneron, Paris.

190. Le repos de midi aux Halles.
191. Poissons.

LEROLLE (Henri), né à Paris, élève de M. Lamothe, médaille 3e classe, Paris, 1879, 1re classe, 1880; 20, avenue Duquesne, Paris.

192. Le soir. (Appartient à M. C. G.)

LESAGE (Mlle Gabrielle), née à Paris, élève de M. Krug, 72, rue des Martyrs, Paris.

193. Pêches et raisins.
194. Le moulin à la Gage (barbottine).

LESTIBAUDOIS (Mlle Anaïs), née à Paris; 14, avenue de l'Observatoire, Paris.

195. Saint-Jean, d'après le Dominiquin (porcelaine).

LINGÉNIEUR, à Pont-de-Vaux (Ain).

196. Nature morte.

LOISEAU (Georges), né à Sauvigny-le-Bois (Yonne), élève de M. Dumont; 113, Boulevard de Vaugirard, Paris.

197. Petit Noël (terre cuite).

LOMONT-LEVREY (M^{me} Marie), à Lure (Haute-Saône).

198. Pivoines roses.
199. Boules de neige.

LOUP (M^{me} Marie, née JONCHET), née à Montbellet (Saône-et-Loire), élève de M. Legrand; Institution Carriat, Bourg.

200. Environs de Rome (fusain d'après photographie).
201. Bords de la Vieille-Seille, à la Truchère (aquarelle).
202. Bords de la Bourbonne, près Lugny (Saône-et-Loire).

MALARD (Félix), né à Nice, élève de MM. Picot et Gérôme; 11, rue d'Angleterre, Nice.

203. Moine bénissant un enfant malade.
204. La toilette de l'enfant.

MANET (Edouard), né à Paris, médaille, 2^e classe, Paris, 1881; 77, rue d'Amsterdam, Paris.

205. Tête de femme (pastel).

MARTIN (Jacques), né à Lyon, élève de M. Vernay; rue des Maisons-Neuves, Villeurbanne (Rhône).

206. Nature morte.
207. Cerises.

MATHON (Emile-Louis), né à Paris, élève de MM. Arbant et Daubigny; 16, avenue Trudaine, Paris.

208. Fête dans le port (palette).

MELOT (Alfred); à Thoissey (Ain).

209. A Thoissey (dessin à la plume).
210. Le hameau de Challes, effet de neige (dessin à la plume).

MÉNÉTRIER (Jean-Baptiste), né à Meursanges (Côte-d'Or), élève de M. Donzel; à Chalon-sur-Saône.

211. Vue du Limousin.
212. Paysage.

MEUNIER (Théophile), né à Paris; 16, avenue Trudaine, Paris.

213. Le perroquet.
214. Pigeon voyageur.

MILLET (Aimé), né à Paris, élève de David, d'Angers, hors concours; 21, boulevard des Batignolles, Paris.

215. Esquisse de la statue d'Edgar Quinet destinée à la ville de Bourg.

MINET (Emile), né à Rouen, élève de M. Maurin; 23, rue de la Chaussée-d'Antin, Paris.

216. Chrysanthèmes.

MIOT (René), né à Langres (Haute-Marne), élève de M. Bonnat; 6, rue de l'Homme-Sauvage, à Langres.

217. Avant la friture.
218. Une table de salon.

MOISSONNIER (Mlle Julie), née à Gray (Haute-Saône), élève de MM. Médard et Pizetta, 5, place de la Charité, Lyon.

219. Camélias et marguerites.
220. Primevères des bois et pervenches.

MONTENARD (Frédéric), né à Paris, élève de M. Puvis de Chavannes, mention honorable, Paris 1881; 7, rue Ampère, Paris.

221. Le port de Toulon.
222. Dans les champs.

MONZIÈS (Louis), né à Montauban, élève de M. Pils; 59, rue Lepic, Paris.

223. Le jardinier.

MOUILLON (Alfred), né à Paris, élève de M. Delestre; 20, rue de l'Odéon, Paris.

224. La baie.

O'BRIEN (Charles), né à Bourg, élève de M. Pils; à la Torchère.

225. Le lac Bertrand, le soir (fusain).
226. Un coin de Dombes, le matin (fusain).

OUVRIER (Tony), né à Lyon, élève de l'Ecole des Beaux-Arts, de Lyon.

227. Les apprêts du repas à la ferme.
228. La petite ménagère.

PAPE-DELOUCHE (Mme Camille), née à Saumur, élève de Mlle Gabrielle Lesage; 7, rue de Maubeuge, Paris.

229. Petits chats jouant (faïence).

PÉALARDY de la NEUFVILLE (Georges), né à Sèvres (Seine-et-Oise); 46, rue du Château, Paris.

230. Le soir au Bas-Meudon.

PERRAUD (Victor), né à Bourg; 10, rue Chèvrerie, Bourg.

231. Un dilettante au cabaret.
232. Vue de la place Neuve et de la rue de la Samaritaine (aquarelle).
233. Un joueur de vielle (aquarelle).

PERRET (Aimé), né à Lyon, élève de l'Ecole des Beaux-Arts de Lyon, hors concours; 4, rue du faubourg Montmartre, Paris.

234. Le semeur.

PÉTUA (Léon Jean), né à Besançon, élève de MM. Gérôme, Yvon et Bavoux; 3, rue du Perron, Besançon.

235. Steintobelbachfall, près Zurich.

PETIVILLE (Henri de), né à Saint-Sever (Calvados), élève de MM. Carolus Duran et Damoye; 90, rue d'Assas, Paris.

236. Une vallée en Basse-Normandie.
237. L'île de Saint-Denis, en hiver.

PIERDON (François), né à Saint-Gerand-le-Puy (Allier), élève de l'École des Beaux-Arts de Moulins; 17, rue Crussol, Paris.

238. Le ruisseau.
239. L'étang.

PINTA (Amable-Louis), né à Ervy (Aube), élève de M. Daubigny; 62, rue du Cardinal-Lemoine.

240. Paysage au bord de la Marne.

POINTELIN (Auguste-Emmanuel), né à Arbois (Jura), élève de M. Maire, hors concours ; 21, rue Gay-Lussac, Paris.

241. Coteau jurassien.

POIZAT (Alfred), né à Lyon, élève de M. Scohy ; 68, rue de l'Hôtel-de-Ville, Lyon.

242. Tête d'étude.
243. Porte mauresque, rue de la Casbah, Alger.

PONCET (Mme Marie), née à Mâcon ; à Mâcon.

244. Boutons d'or (éventail).
245. Partie de dames (éventail).
246. Portrait de Mlle S... (pastel).

PONTHUS-CINIER (Antoine), né à Lyon ; 12, quai Tilsitt, Lyon.

247. Arbres abattus sur le sentier de la rivière.
248. Entrée d'une forêt dans le Haut-Bugey.

RAFFAELLI (Gustave-Félix), né en Italie ; 29, rue de la Bibliothèque, à Asnières (Seine).

249. Un déclassé.
250. Un buveur d'absinthe (pastel).

RASTOUX (Jules), né à Nîmes, élève de MM. Boucoiran et Perrot ; rue de l'Ecluse, à Nîmes.

251. Roses.

RELAVE (Mlle Jeanne-Berthe), née à Trévoux, élève de MM. Krug et Feyen-Perrin ; à Pont-de-Veyle (Ain).

252. Le Matadore.
253. L'Orpheline.

RENARD (Henri), né à Vassy (Haute-Marne), élève de M. Ziegler, à Bourbonne-les-Bains (Haute-Marne).

254. Vue prise à Fontainebleau (dessin).
255. Dans les bois de Bourbonne (dessin).
256. Environs de Joinville (dessin).

RENAULT des GRAVIERS (Victor), né à Fontenay-Fleury (Seine-et-Oise), élève de Paul Delaroche ; 30, rue Richaud, Versailles.

257. Les gorges de la Dordogne, à la Bourboule.
258. Jeune lavandière des environs de Domo d'Ossola (Haute-Italie).
259. Les deux obstinés.

REVEST (Bienvenue), né à Marseille, élève de M. Barry ; 16, faubourg du Jura, Bourg.

260. Environs de Bourg (aquarelle).

RIBOT (Germain), né à Paris, élève de son père ; 16, avenue Trudaine, Paris.

261. Le coffret.
262. Les fleurs.
263. Les huîtres.

ROBINET (Paul), né à Paris, élève de MM. Meissonnier et Cabat, médaille Paris, 1869 ; 1, rue des Dames, Poissy.

264. Vue de l'Uri Rothstock, au soleil levant, lac des Quatre-Cantons.
265. Vue du lac des Quatre-Cantons, au pied du Rigi, le soir.

ROCHET (Elie), né à Thoirette (Jura) ; boulevard du Champ-de-Mars, à Bourg.

266. Effet de neige.
267. Paysage.
268. Fleurs.

ROCHET (Léon), né à Thoirette (Jura) ; île de Porquerolle (Var).

269. Pointe de Malbousquet (île de Porquerolle).
270. Chemin des Langoustiers (idem).

RODIN (Auguste), né à Paris, élève de MM. Barye et Carrier-Beleuze ; 182, rue de l'Université, Paris.

271. Jeune fille aux écoutes (terre cuite).

ROLL (Alfred), né à Paris, élève de MM. Gérôme et Bonnat, médailles 3e classe, Paris, 1875, 1re 1877 ; 53, rue Brémontier, Paris.

272. Paysage au Crotoy (Somme).

ROLLION (Jean-Marie), né à Miribel (Ain), élève de MM. Roybet et Gérôme ; 5, rue Latérale, Paris.

273. Les bijoux.
274. Magicienne.
275. Le musicien.

RONGIER (Mlle Jeanne), née à Mâcon, élève de MM. Harpignies et Luminais ; 10, avenue Trudaine, Paris.

276. Tête Louis XIII.
277. Jeune amazone.

ROSSERT (Auguste), né à Paris ; 16, avenue Trudaine. Paris.

278. Marché aux fleurs.
279. Promenade matinale.

ROUART (Stanislas-Henri), élève de M. Levert ; 34, rue de Lisbonne, Paris.

280. Paysage à Argelès.
281. Paysage près Pau.

ROVEL (Henri), né à Saint-Dié (Vosges) ; 11, rue de Pongerville, Paris.

282. Une surprise.

ROYBET (Ferdinand), né à Uzès (Gard), médaille 1re classe, Paris, 1866 ; place Pigalle, Paris.

283. Porte étendard

ROYER (Charles), né à Langres ; à Langres.

284. Les asperges.
285. Un piqueur.
286. Vieux saxe.

ROZIER (Dominique), né à Paris, élève de M. Vollon ; 16, avenue Trudaine, Paris.

287. Les huîtres.

SACHY (Henri de), né à Paris, élève de MM. Cabanel et Dubuffe ; 16, avenue Trudaine, Paris.

288. Place Mazas (gouache).

SALLE (Mme Alix-Berthe), élève de Mme Poncet ; place Bernard, Bourg.

289. Se rendant au tournoi, scène du Moyen-Age (faïence grand feu).
290. Jeune seigneur de la cour de France au XVIIIe siècle (faïence grand feu).
291. La jeune bohémienne (faïence grand feu).

SALLÉ (Pierre), né à Bordeaux, élève d'H. Flandrin ; 14, rue Terme, Lyon.

292. Fleurs.

SCHILL (Adrien), né à Batavia (Indes-Néerlandaises), élève de J. Portaëls ; 16, avenue Trudaine, Paris.

293. Le médecin spirite.

SCHRYVER (Louis de), né à Paris ; rue Bayeu, Paris.

294. Fleurs.

SERRES (Antony), né à Bordeaux ; à Saint-Gratien (Seine-et-Oise).

295. Le martyre de Saint-Etienne.
296. La pluie.
297. Rêverie.

SEVESTRE (Jules-Marie), né à Breteuil (Eure), élève de M. Coignat, 18, rue Chabrol, Paris.

298. Jeune baigneuse.

SIMON (François), né à Marseille, élève de MM. Aubert et Loubon ; 38, quai du Canal, Marseille.

299. Troupeau en marche.
300. Une chèvre à l'étable.

SIMONNET (Paul-Léon), né à Versailles, élève de M. Bin ; 16, avenue Trudaine, Paris.

301. Les huîtres.

TALBOT (Mlle Cécile), née à Rouen, élève de M. Mélotte ; rue Saint-Jacques, Rouen.

302. Nature morte.

TALON (M^me Hélène), née à Bruxelles ; 20, rue Grémont, Elbeuf.

303. Paysage en Normandie.
304. Paysage en Normandie.

TASSET (Charles), né à Lima, élève de M. Gérôme, à Bourron (Seine-et-Marne).

305. Forêt de Fontainebleau en hiver.

TELLIER (M^me Berthe), née à Paris, élève de S. Petit; 5, rue Tronson-Ducoudray, Paris.

306. Langouste et maquereaux.
307. Hirondelles de mer et vanneaux.
308. Grenade.

TEXTOR (Charles); 33, Grande-Rue de Cuire, Lyon.

309. Buste de Carriat. (Esquisse faite d'après un moulage sur nature appartenant au Conseil municipal de Bourg).

THIBON (Valerand-Louis), élève de M. Emile Dandoize; 4, rue Beaurepaire, Paris.

310. Les bords de l'Ill.

THOMA (Charles), né à Naples ; 54, rue Lepic, Paris.

311. Un tour à Naples.

TILLET (Paul), né à Lyon, élève de l'Ecole des Beaux-Arts de Lyon, 1, place des Minimes, Lyon.

312. Bords du lac de Laffrey (Isère) (fusain).

TILLOT (Charles), né à Rouen, 42, rue Fontaine-Saint-Georges, Paris.

313. Fleurs.

TIMMERMANS (Louis), né à Bruxelles, élève de l'Académie royale de Bruxelles ; 79, rue Lemercier, Paris.

314. Un matin en Normandie (marée basse).

TRIPONEL (Mme Marie), née à Mulhouse, élève de M. Palandre ; 1, rue Bauveau, Versailles.

315. Pivoines (faïence).
316. Pois de senteur (faïence).

TRUMPER (Charles), né à Bruxelles ; 40, rue Médoré, Bruxelles.

317. Fruits et accessoires.

TURQUEL (Mme Mathilde), né à Gisors (Eure), élève de M. Léon Cogniet ; 196, rue de Rivoli, Paris.

318. Effet du soir dans les Flandres.
319. Paysage.
320. Environs du lac du Bourget.

VAN DEN EYCKEN (Charles), né à Bruxelles ; 6, rue Camusel, Bruxelles.

321. Un attelage de laitière, environs de Bruxelles.
322. Aux aguets.

VAN LEEMPUTTEN (Frantz), né à Bruxelles ; à Jette-Saint-Pierre-lès-Bruxelles.

323. Le soir, sur les bords de l'Escaut.

VARLET (Auguste), né à Paris, élève de Pils et Daubigny ; 26, villa des Prés, aux Prés-Saint-Gervais (Seine).

324. Bord de rivière (aquarelle).
325. Entrée de bois (aquarelle).
326. La mare de Malassis (aquarelle).

VERNAY (François), né à Lyon, élève de l'Ecole des Beaux-Arts de Lyon ; 83, rue de Crillon, Lyon.

327. Cerises.

VERSEPUY (Ernest), né à Clermont-Ferrand, élève de M. A. Roux ; 97, avenue Royat, Clermont-Ferrand.

328. Une fileuse.
329. Panier de fraises.

VIDAL (Eugène), né à Paris ; 20, boulevard Clichy, Paris.

330. Grenades.
331. Au bord de la mer.

VILLARD (Gabriel), né à Lyon, élève de M. Chatigny ; 34, rue de Chartres, Lyon.

332. Tête d'étude.
333. Jeune fille à la laurelle.

VILLAIN (Georges), élève de MM. Dupré et Harpignies ; 77, rue d'Amsterdam, Paris.

334. La mer à Paramé.
335. Le calme.

VILLERS (Mlle Gabrielle de) née en Belgique, élève de M. Barrucci ; château de Chin, par Templeuve, Belgique.

336. Lac du Bourget.
337. Panier de capucines.

VINCENT (Eugène), né à Lyon, élève de l'Ecole des Beaux-Arts ; 13, rue de la Bombarde, Lyon.

338. La tournée des petits étameurs.
339. L'enfant au perroquet.

VINCENT (M^me Lucie), née à Grenoble, élève de MM. Duclaux et Vincent; 13, rue de la Bombarde, Lyon.

340. Fruits.
341. Fleurs.

VORUS (M^lle Elise), née à Lausanne (Suisse), élève de M. Luminais; 16, avenue Trudaine, Paris.

342. Casseur de pierres.
343. Coucher de soleil (faïence).

ZIEM (Félix), né à Beaune (Côte-d'Or), hors concours, officier de la Légion d'honneur; 54, rue Lepic, Paris.

344. Scène vénitienne.

www.ingramcontent.com/pod-product-compliance
Lightning Source LLC
Chambersburg PA
CBHW071440220526
45469CB00004B/1608